U0059709

**Master of Arts** 發現大師系列 ⑥

# 印象花園－大衛 Jacques Louis David

發行人：林敬彬

編輯：沈怡君

封面設計：趙金仁

出版者：大都會文化事業有限公司

地址：台北市基隆路一段 432 號 4 樓之 9

電話：(02)2723-5216

傳真：(02)2723-5220

E-Mail：metro@ms21.hinet.net

劃撥帳號：14050529 大都會文化事業有限公司

登記證：行政院新聞局北市業字第 89 號

發行經銷：錦德圖書事業有限公司

地址：台北縣板橋市中山路 2 段 291-10 號 7 樓之 3

電話：(02)2956-6521

傳真：(02)2956-6503

出版日期：1998 年 6 月初版

定價：160 元

書號：GB006

ISBN：957-98647-8-0

印象花園

Master of Arts 發現大師系列 ⑥

Jacques Louis David

大衛

For:

大都會文化事業有限公司

# David

大衛在一七四八年八月三十日出生於巴黎的一個商人家庭。

大衛的父親在大衛九歲時和人決鬥死亡，此後他的母親便將他交付給他的叔叔照顧，或許是這樣的緣故，大衛小時便較為沈默、倔強，顯得早熟。

大衛從小就很喜歡畫畫，常在上課時躲在後頭偷偷畫著畫，甚至很早就決定以後要當畫家。十六歲時，大衛便跟著維恩（Vien）學畫。

維恩是個古典主義的信奉者，大衛受他的啓蒙加上本身的努力及才華，對自己的繪畫生涯也就愈來愈有信心了。

十七世紀後期，法國畫壇是由皇家藝術學院所把持的，一個畫家想要嶄露頭角的話，如果沒有得到皇家藝術學

院的肯定，是辦不到的。一七七六年大衛進入學院，十分認真地學習，他希望將來能成為一名歷史畫家。

一七七〇年開始，大衛自信地參加皇家藝術學院舉辦的比賽，結果卻是連續三年落選，讓他幾乎痛不欲生。一七七四年第四次的參賽終於讓他拿到第一名，之後，大衛便在繪畫的路上一路前行。

一七七五年大衛離開巴黎到羅馬求學、遊歷，這兒給他很大的震撼和迷惑，他在這感受到米開朗基羅、拉斐爾、但丁等大師的偉大，他在其中體會到力量、感動；而不是像藝術學院給他的感覺─繪畫是一項工作。他需要時間整合他的迷惑，幫助他自己更成熟，找到自己的路。

# David

大衛醉心繪畫，在政治上也有野心。他和當時的法國革命有過關連，還曾是議會的一份子。拿破崙稱帝後，擅於肖像畫的大衛便常替拿破崙畫作肖像或是紀錄戰功、儀式。他所代表的學派是當時最重要的潮流，訓練繪畫的學校也將他的風格奉為圭臬，這位歐洲新古典學派的奠基者曾被比為「畫壇上的拿破崙」。

後來拿破崙滑鐵盧之役失敗，大衛也被放逐，逃亡到比利時的布魯塞爾。雖然在比利時他仍繼續作畫，然這時他已經沒畫出什麼好作品了。

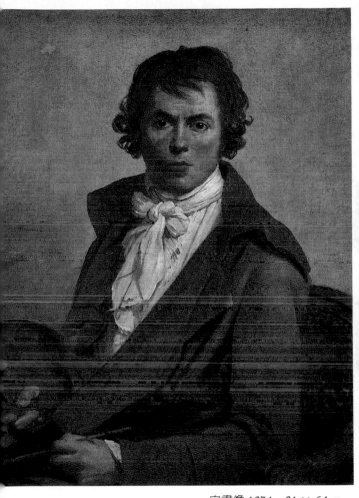

自畫像 1974　81 × 64cm

# *David*

一七四八　八月三十日出生巴黎。

一七五七　父親死於決鬥。

一七六四　進入畫室學畫。

一七七〇　獲得參加皇家藝術初級繪畫的比賽資格，但
　　　　　未獲獎。

一七七一　獲得皇家藝術學院決賽第二名。

一七七二　本年度參賽失敗，大衛此時曾欲自殺。

一七七四　獲得皇家藝術學院決賽第一名。

一七七五　進入位於羅馬的法國藝術學院就讀。十月離
　　　　　開羅馬，遊歷波隆那及佛羅倫斯。

一七七九　處於創作的黑暗期，八月返回羅馬。

一七八〇　在羅馬舉行個展，九月返回巴黎。

一七八二　與年僅十七歲的少女結婚。

一七八三　長子出生。

一七八四　次子出生。

一七八六　雙胞胎女兒出生。

一七八八　得意門生死於羅馬，感受到死亡的陰影，往後的繪畫風格也受此影響。

一七九〇　成爲學院內部異議人士的領導人。

一七九二　法國大革命爆發，大衛當上代議士。

一七九三　投票贊成處決路易十六。

一七九四　與妻離異。

一七九五　卸下委員會安全總召集人職務。

一七九六　與前妻再度結婚。

一八〇〇　拿破崙任命其爲官方專屬畫家，大衛予以拒絕。

一八〇三　被授與榮譽軍團武士爵位。

一八〇四　被封爲皇帝的第一畫師。

一八〇五　要求拿破崙付給他的作品金錢（每幅畫十萬法朗）。

一八〇六　拿破崙開始拒絕大衛的金錢索求。

一八一六　逃亡到布魯塞爾，其間普魯士國王邀請他至

# David

　　　　柏林並出任藝術部長職務，大衛拒絕爲普魯
　　　　士效命。

一八二五　手部患了麻痺症，十二月遭受風寒，二十九
　　　　日在家中逝世。

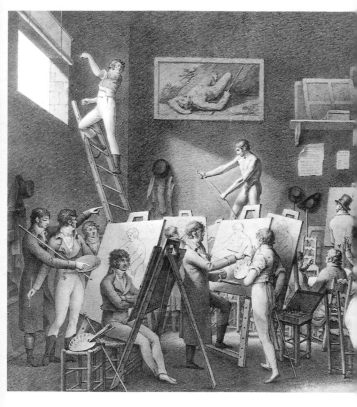

大衛的畫室 1810

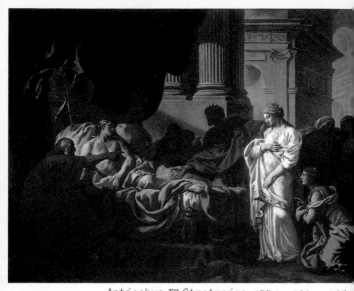

*Antiochus* 和 *Stratonice*  1774  120 × 135 c

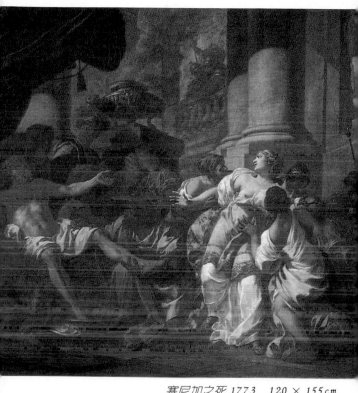

塞尼加之死 1773　120×155cm

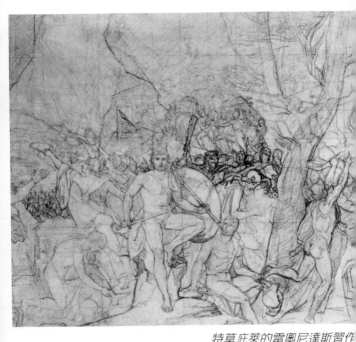

特莫庇萊的雷奧尼達斯習作

「特莫庇萊的雷奧尼達斯」是大衛最
後一幅歷史畫，描寫波斯戰爭中，面對波
斯大軍奮勇作戰的斯巴達英雄。

　　此作品亦諷刺地預言拿破崙的沒落。
在他完成「特莫庇萊的雷奧尼達斯」翌
年，拿破崙在滑鐵盧之役中戰敗，隨著他
的失勢，大衛亦被放逐。

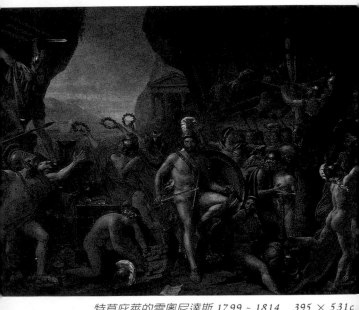

特莫庇萊的雷奧尼達斯 1799～1814　395 × 531c.

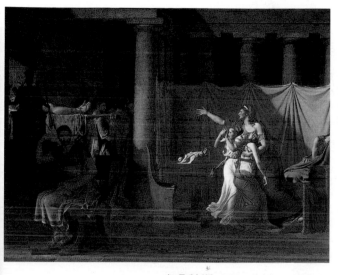

布鲁特斯 1789　323 × 422cm

## 冬夜

沒有展翼穿過宇宙，
白雪靜置而耀眼。
天幕下不懸掛一絲雲朵，
冰封的湖泊也沒有波光灩瀲。

海樹自深淵底向上伸展，
直至樹頂在冰中封凍；
水妖沿著枝柯昇攀，
透過綠色的冰層窺望。

我佇立在那細薄的玻璃上，
它為我隔離了黑暗的深淵；
我看到，就在我的腳底下，
她羅列的肢體，潔白又美麗。

以窒悶的怨情，她來回
摸索著堅硬的天花板，
我永不會遺忘那張黝黑的臉孔，
老是，老是牽縈著我的心房。

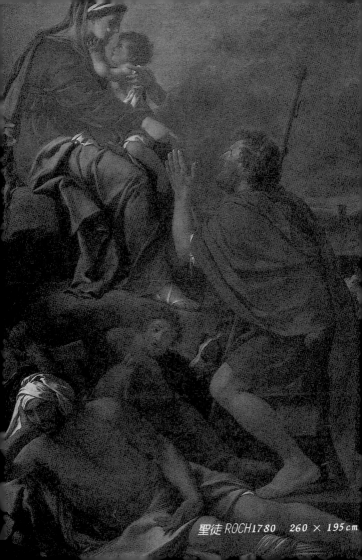

聖徒 ROCH 1780　260 × 195 cm

*巴黎斯與海倫* 1788　146 × 181cm

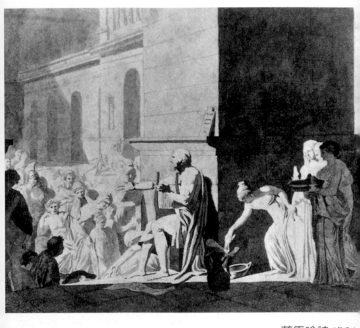

荷馬吟詩 1794

大衛的畫簡潔、嚴謹，堅持色彩的運用應以素描爲依據，不以仿「古」爲目標，走出自己的莊重風格。

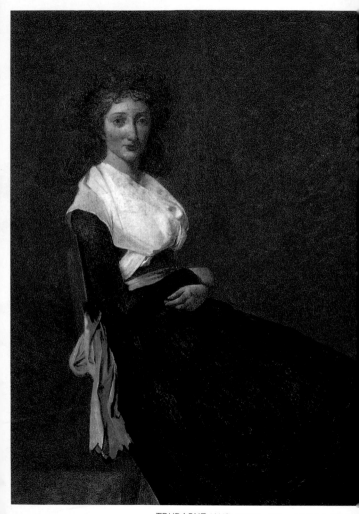

*TRUDAINE 肖像 1791-92   130 × 98cm*

大衛的肖像畫構圖簡潔俐落，而且非常寫實。安格爾（Ingres）、格羅（Gros）、吉洛底（Girodet）等，都是他傑出的學生。

一七五五年龐貝廢墟的發掘，發現了許多色彩眩目、令人驚嘆的壁畫，這些古文物的出土引起歐洲畫家對希臘、羅馬藝術的關心，他們開始提倡恢復古典造型，反對當時輕浮、華麗的巴洛克風格。

他們認為藝術作品應表現像希臘、羅馬時代般嚴肅、莊重和剛健的風格，當時雕刻模特兒的姿勢甚至都紛紛模仿起希臘、羅馬的雕刻來了。這種在精神上、構圖上，表現出對古典作品嚮往的風潮，一般就稱為「古典派」。

歐洲在十七、十八世紀後由於自然科學日漸發達，使得中產階級崛起，民主思想開始萌芽，最後有了「啟蒙運動」信念的傳播。

藝術界也開始以理性運動對抗華麗、屬於貴族的趣味，他們想要在作品中「描繪人類高貴而嚴肅的行為」而不僅僅是提供娛樂而已。這股不只在風格上模仿古典風格，並且要求在內容

上回歸自然、道德，模仿希臘藝術的「高貴樸實和沈靜宏偉」，這種主張便稱為新古典主義。

新古典主義強調莊重、理性、單純的特質，強調畫面的調和、統一與均衡。作品輪廓清晰、注重素描，色彩溫和、優雅；題材多取自古代歷史、希臘神話及人物肖像等。大衛便是其中的代表畫家。

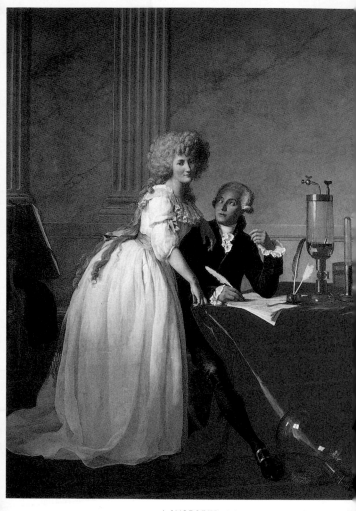

LAVOISIER 夫婦 *1788*　265 × 224cm

## 醒覺

我醒著睡，而且要慢慢醒來。
我感知我的命運，而且能夠不憂不懼。
我在行走中學會該往哪兒行走。

我們用感覺思想。要那麼多知識做什麼？
我聽到我的「存在」在雙耳之間起舞。
我醒著睡，而且要慢慢醒來。

那些離我如此之近的，哪一個是你？
上帝保佑大地！我應輕柔的行走其上，
並且在行走中學著該在哪兒行走。

光掌握著樹；但誰又能告訴我們是怎麼掌握的？
卑微的小蟲爬上曲折的臺階；
我醒著睡而且要慢慢醒來。

大自然有其他的事要做，

對你對我；因此呼吸點新鮮空氣吧！
快快樂樂，在行走中學會該往哪兒行走。

如此這般的震盪使我穩定，我該知道。
那些失落遠去的是永遠失落了。
而且就在我們身邊。
我醒著睡，而且要慢慢醒來。
我在行走中學會我該往哪兒行走。

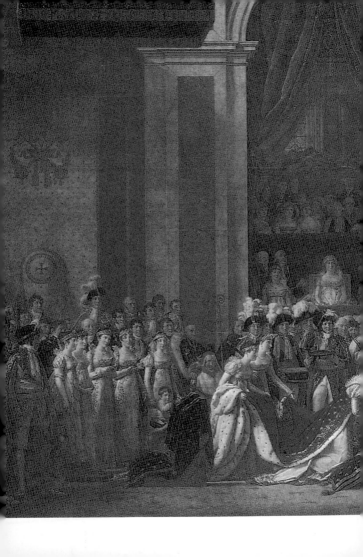

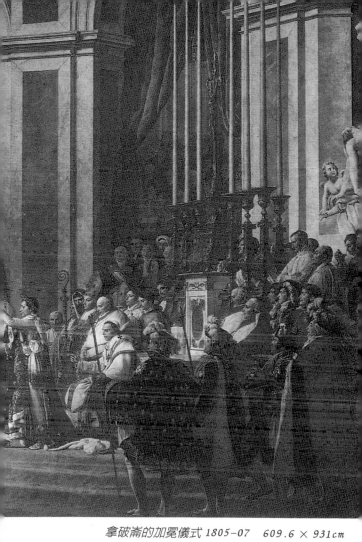

拿破崙的加冕儀式 1805-07　609.6 × 931cm

為自己加冕的拿破崙

「拿破崙皇帝的聖別式與約瑟芬皇后的加冕儀式（通稱為拿破崙的加冕儀式）」畫面正中央是拿破崙和他的妻子約瑟芬。旁邊是羅馬教皇彼奧七世，還有美國、西班牙、義大利各國的外交官和政治家。

一八○四年五月，拿破崙由人民投票推選為法國皇帝，他決定在十二月二日為自己的成就在巴黎聖母院舉行加冕儀式，並為此將羅馬教皇遠從羅馬請到巴黎來。以往教皇從來沒有為了加冕儀式特地前往外國。

大衛大約花了兩年的時間完成這幅畫作。

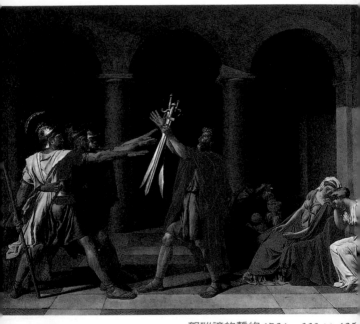

*賀瑞諦的誓約* 1784　330 × 425

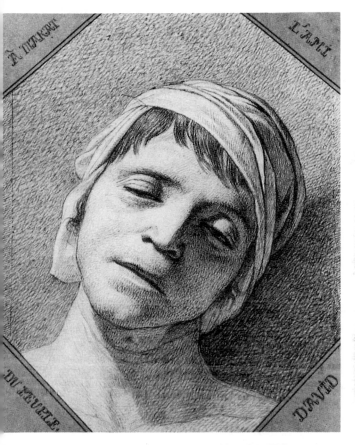

*拉瑪之死習作 1793*

法國大革命後，大衛成了畫壇的獨裁
者，他爲政治做宣傳畫，設立學會取代原
來的學院，又爲因革命而犧牲的青年繪製
畫像。

瑪拉是法國當時的革命領袖之一，他在沐浴時不幸遇刺死亡。大衛直接取材這幕情景，讓人看後有種恐懼不安的情緒。「瑪拉之死」這幅畫留下了烈士的形象並成為歷史見證。

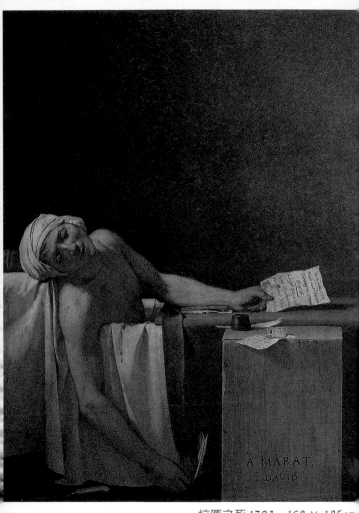

*拉瑪之死* 1793   162 × 125 cm

我的青春只是一場暴雨，
雖然陽光也偶然照耀。
雷霆和霪雨曾如此猖獗，
我的花園遂只剩下少許紅色鮮果。

如此思維之秋已經來到，
我需要使用鏟與耙，
重新收拾泛濫的土地。
洪水曾挖掘洞窟，巨如塋墓。

誰能知悉我所夢想的蓓蕾，
能否覓得滋養的神祕之糧，
於那被沖洗如沙岸的地上。

啊，痛苦！啊，痛苦！時間啖食生命！
而仇敵，啃嚙著我們的心滋生茁壯，
因我們失去的血液。

大衛在皇家藝術學院學畫時的畫作可以看出他一面仍受著當時流行的裝飾、華麗風格的影響，一方面他當時畫的周遭親友的肖像畫，已經有了寫實的風格。

大衛似乎一直沒辦法完全克服他藝術的內在矛盾，當他面對現實題材時，他有血有肉的佳作源源而出，當他想超越現實時，便陷在空泛、矯揉造作的古典世界中，遭遇失敗的困窘；這個衝突在他逃到布魯塞爾後更加明顯。

大衛的例子也許可以幫助我們打破刻板印象──現實（政治）和藝術的本質是矛盾且互不相容的。大革命時期，野心勃勃的大衛正處在創作的高峰期，即使在拿破崙專政下，他的畫作仍保有一定的活力及水準，等他到了布魯塞爾和一切政治現實隔絕，他的藝術生命也就走到了盡頭。或許這可證明藝術的本質便是藝術本身，不會因創作者現實生活的野心或興趣而有所增損、改變。

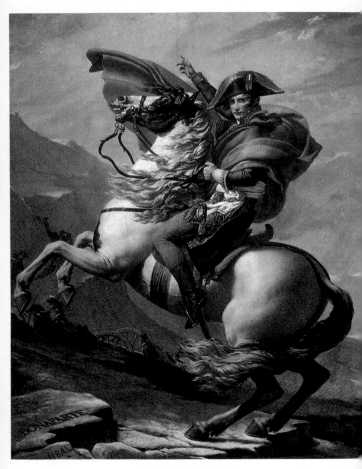

攀越山頂的拿破崙 1800-01　271 × 91 cm

畫中拿破崙所指的是越過阿爾卑斯山
的要衝聖貝拿魯山頂，是制壓歐洲心臟的
象徵。腳下刻的是波拿巴之名，以及古羅
馬時代的漢尼拔、中世紀查理曼大帝二位
英雄的名字。根據史書記錄，拿破崙是騎
騾子越過阿爾卑斯山的。

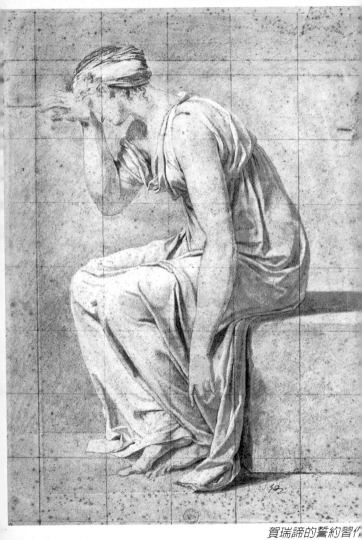

賀瑞諦的誓約習作

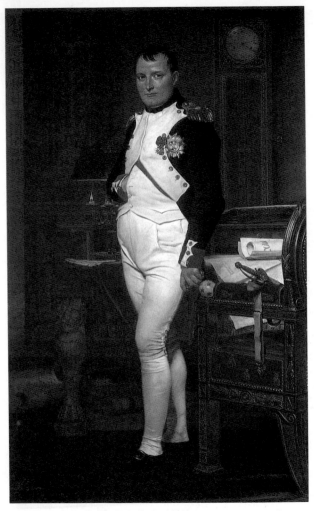

書房中的拿破崙 1812   204 × 125 cm

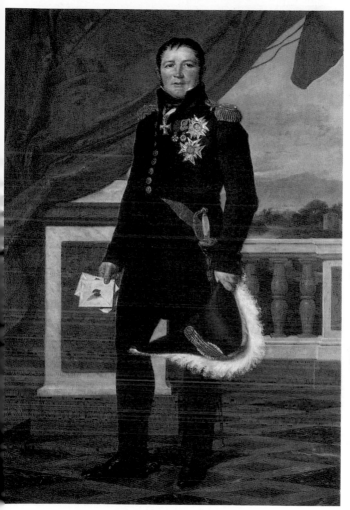

*GERARD 將軍* 1816　197 × 136 cm

## *更多的，那末為人知的一切*

他走遍了茫茫天涯路
　　甚至於別人所從未走過的。
他提出了許多問題
　　但是永遠也得不到解答
他知他所餘的日子
　　再不像以前一樣
但是他自知還有更多新的在等待著它去發掘

　　他看遍所有的大小城鎮
不論新的或舊的
也完成一大半的事情
　　那些比他年輕一半的年青人
或不屑於做的事。
　　他走遍了草地，山坡下大路
在每一家的門上都敲了一下
　　永遠地驅使著自己繼續去採

年輕時，他長的非常高大，
像一棵大樹似的又高又壯。

　　他有強大的肌肉
廣闊的心胸
　　就像年青人所應有的一樣
他的眼睛已能不為五顏六色眩目
　　而直接看準事情的中心。
因為他知道，
　　有太多的事等著他去探求

雖然到了四十歲，
　　骨架仍然堅強，
他曾覺醒，發現，
　　那些狂熱而瘋在的念頭
雖然已在心中開花結果。
　　但是物慾已秘密地戰勝
儘管如此，
　　他仍祈求探尋更多的不同

應該仍是如日中天的五十歲

卻是他孤獨而又頻頻欲死的時候。
正是他爲不知名的原因所擊倒的時候
　　也正是走到了生命的盡頭
而仍然想再翱翔一次的時候
　　無時無刻地期望探到那更多的一切。

我們是否像年青人一樣，
那樣地熱愛著翱翔？
　　那樣地毫無疑問地，
把生命貢獻之於探求生命的意義。
　　敢於忍受死亡的恐怖
一心一意地只希望
　　貢獻一些什麼給世人

上帝啊！
　　這個世界一定有那更多的一切
讓我們去尋求
　　去發掘
以之來貢獻給世人吧！

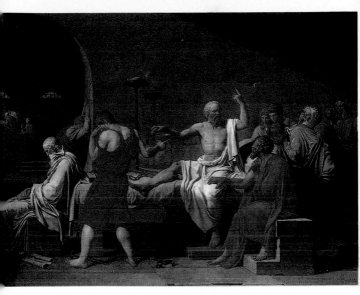

蘇格拉底之死 1787　130 × 196cm

「蘇格拉底之死」有浮雕似的平行構圖，畫面人物則堅實穩定如雕像，但刻意的光線、寫實的陰影，以及精微的細節描繪則令人驚訝。整幅畫雖然恪遵古典概念，但依舊極有生氣。

「蘇格拉底之死」除了畫面構圖十分
嚴整之外，引人注意的是畫中的蘇格拉底
似乎已不只是古代美德的典範而已，他已
經更進一步像是類似基督的人物了（畫面
上也有十二門徒）。

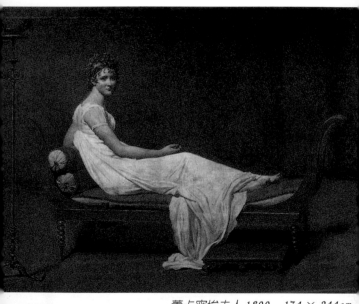

蕾卡密埃夫人 1800　174 × 244cm

蕾卡密埃夫人是當時社交界的名流，
大衛為了畫夫人的像，特地請人製作富有
古典美的床及燭台，夫人穿著白衣，很自
然的坐在床上，只有白衣的裙角破壞床的
黃線。

　　這幅優雅的畫作，很能表現出當時社
會「希臘風」的流行。

E·B·A 12002

fait a ferrare par david au retour de son premier
voyage de Rome en 1790 et donné a son ami
le 7 germinal an 8 de la république française

*傳染病的犧牲者 1780*

## 空虛

空虛，就如那太陽升起前的天空
　　萬物的眼睛尚未睜開
女人也因那黑黑地夜奪去了他們的光彩
　　而呈現悲傷
至於我呢？
　　還是別問我什麼叫空虛吧
空虛如一連串髒日子，因雨來聯綴起來
　　冷風又在吹掃著樹了
空處就如同在那由秋入冬時
　　田野間的那一片荒漠
空處就如同那入睡前的片刻
　　每晚折磨著你
然後才把你推入夢鄉，離開形形色色的白天。
「空虛」就是我，我就是空虛。

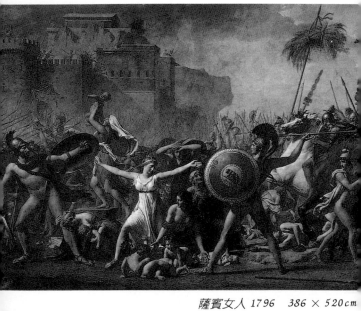

薩賓女人 1796　386 × 520cm

## 生命之歌

讓遺傳耗費於鷹鷲、綿羊與孔雀
從垂死老婦的手中
塗抹的香油流垂
滑落的死者
遠方的樹梢一
在他眼中,他們等價於
芭蕾舞孃的步調

他從容走著,好像
不受背後權威的脅迫。
他笑了,當生命的皺紋
說:死亡!用輕言細語。
每個場所都神秘地
為他展開一道門檻;
無家可歸人向
每一陣波浪獻身。

一群營營的野蜂
載著他的心靈飛翔；
海豚的歌聲
使他的步伐輕揚；
全部大地承載他
以有力的姿勢，
暗淡了的河流
極陲於牧者的日子！

從垂死老婦的手中
塗抹的香油流垂，
讓遺傳耗費於
鷹鷲、綿羊與孔雀：
他嬉笑這些伙伴。
淨蕩而不受拘束的
深淵，以及生命的花園
是他支撐的力量。

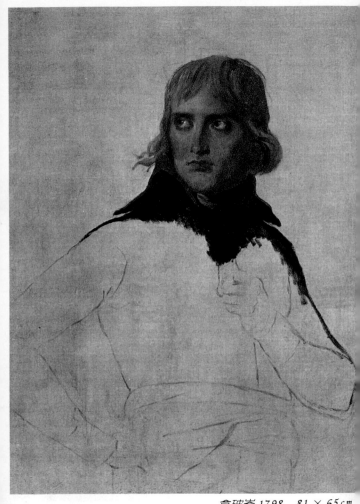

拿破崙 1798　81 × 65 cm

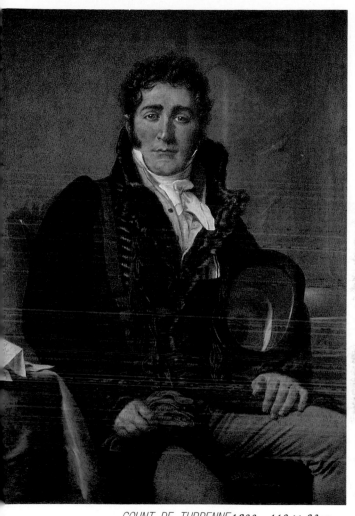

COUNT DE TURPENNE 1800   112 × 83cm

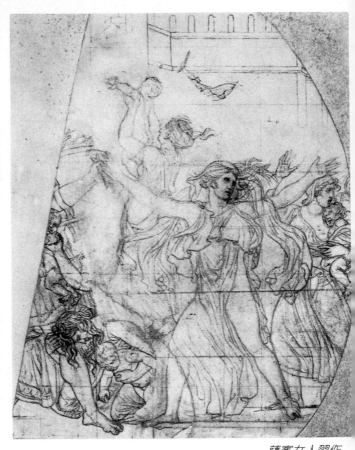

薩賓女人習作

大衛在當時政治不穩的法國能一直活躍於畫壇，是因為他對古典主義－愛國主義理想、古羅馬公民的道德和自由思想，合好和當時幾個執政黨的野心不謀而合。

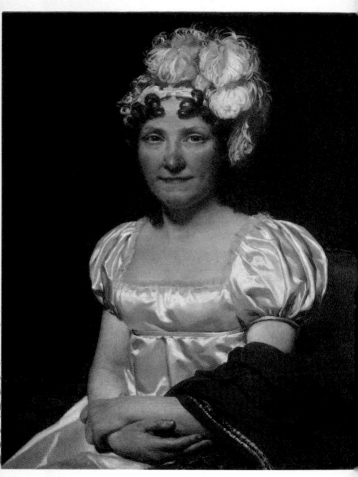

大衛夫人 1813 73 × 59cm

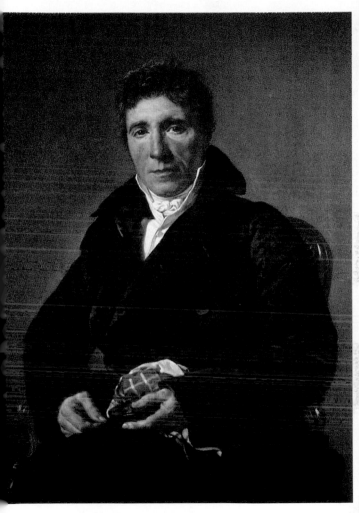

EMMANUEL—JOSEPH SIEYES1817   95.3 × 72.4cm

# 古屋

我愛古老的屋
　　　　愛它的氣息
愛它的塵與霉以及屬於古老的一切
愛它曾經
留宿著許多我永不能認識的人生旅客

塞縫的
補痕
像是對我訴說著什麼故事
使我無視於粉飾的泥灰與壁紙
當我心愛的收音機
睡著的時候
牆壁們彈奏著鄰居的旋律
老人的臉
宛如古老的屋
條條皺紋是通達往昔的
　　　　馬路

所以我愛古老的屋
以及陷塌的門廊上
搖擺著的臉孔

# Master of Arts
## 發現大師系列－印象花園

是我們精心為您企劃製作的禮物書，
它結合了大師的經典名作與傳世不朽的雋永短詩，
更提供您一些可隨筆留下感想的筆記頁，
無論是私房珍藏或是贈給您最思念的人，
相信都是您最好的選擇。

## 梵谷
## Vicent van Gogh

「難道我一無是處，一無所成嗎?……我要再拿
起畫筆。這刻起，每件事都為我改變了…」
孤獨的靈魂，渴望你的走進…

## 莫內
## Claude Monet

雷諾瓦曾說：「沒有莫內，我們都會放棄的。」
究竟支持他的信念是什麼呢？

## 高更
## Paul Gauguin

「只要有理由驕傲，儘管驕傲，丟掉一切虛飾，
虛偽只屬於普通人…」自我放逐不是浪漫的情
懷，是一顆堅強靈魂的奮鬥。